# 開心嗎？麗春

陳昇／畫・文

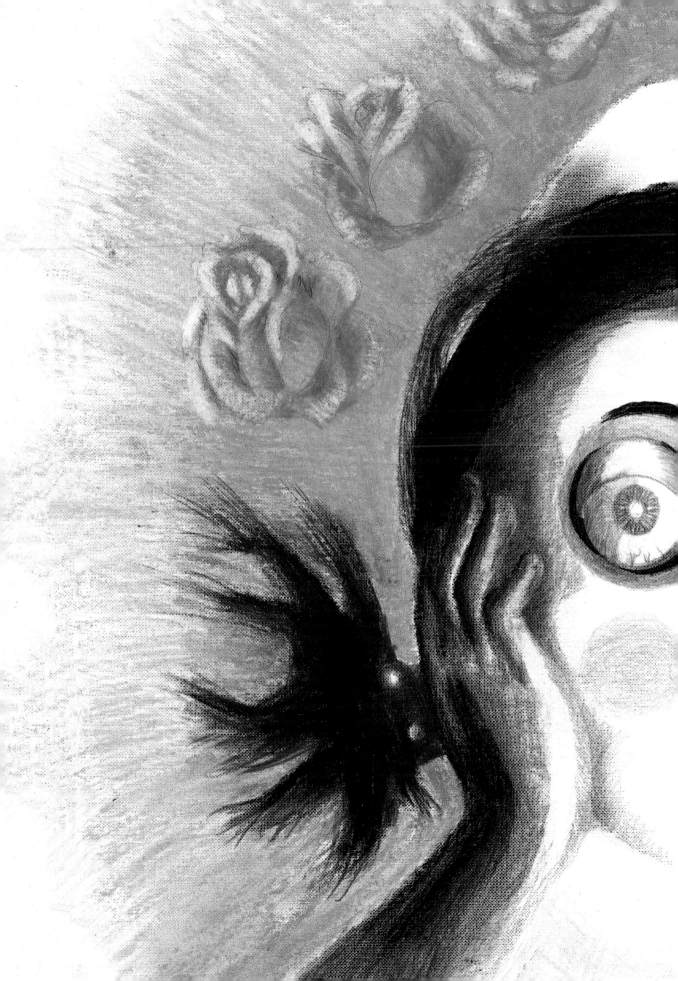

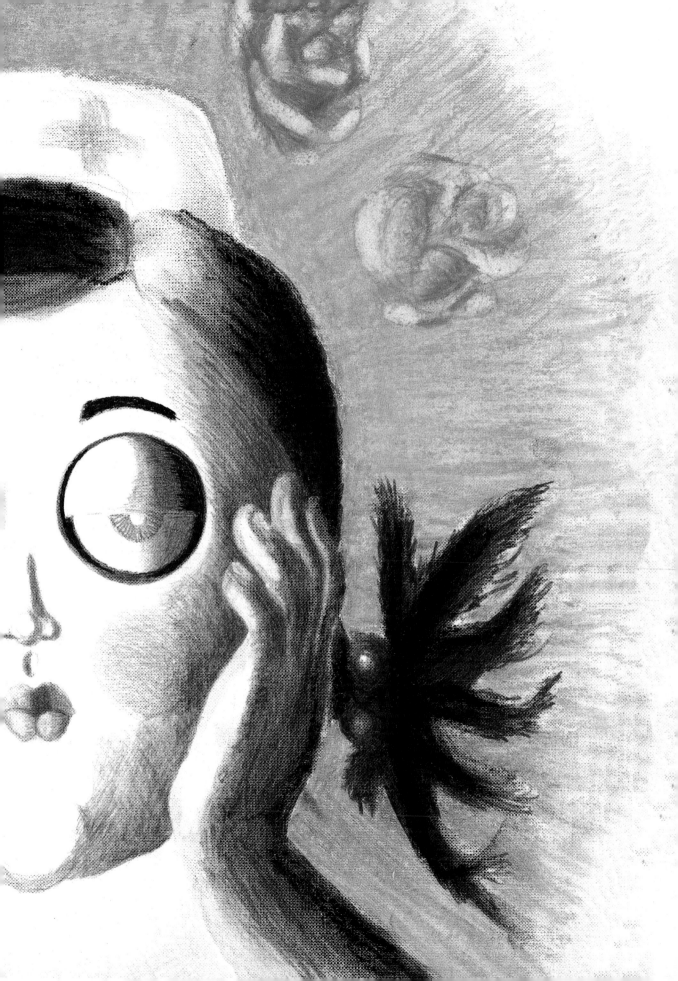

## 陳昇

英文名叫Bobby Chen，生於臺灣彰化，是天生就
很迷人的天蠍座。

資深音樂人，血液裡潛藏著流浪因子，時常一個
人背著相機出走。

寫歌，也寫小說；出唱片，也辦攝影展、畫展。

對於音樂、文字、創作、表演，都有屬於他的獨
特想法。

喜歡人家稱他「寫作的人」勝於「歌星」，也期
許自己能永遠地寫下去⋯⋯

## 目錄 Contents

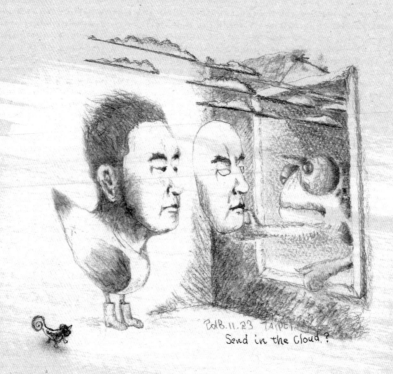

2018.11.23 TAIPEI
Send in the Cloud.?

# Bird on the wire

地板上的光影隨著風息閃爍著，
依在屋角的老樹賴著老屋咿呀咿呀發出了點嘆息。

第　幾　天　，　我　忘　了　？　第　幾　遍　了　？　我　也　忘　了　。

光老讓唱盤機播著同一首歌。

唱針會磨損的，就算唱機不壞，唱碟遲早也要毀了，哪有這樣子聽唱片的。
那是自動化的音響還沒發芽的年代，更何況剛退伍工作前景什麼的完全沒有個著落，能從朋友那裡搞來這些已經很不容易，
兩個人能有親戚不住了將拆的老屋，賴著有一餐沒一餐的，
就沒有很在乎這樣的日子究竟過幾天，也或者就這樣的一直躺下去。

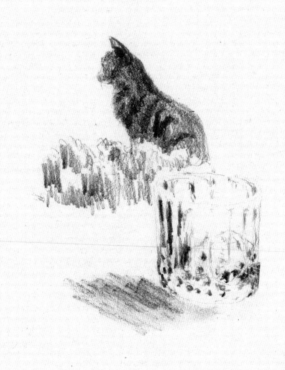

「你的小說怎樣？」

光決定往後就關起來走純藝文，多晦澀又曼妙的人生方向啊，
我還正等著廣告公司跑業務的小職缺，要不就回我修汽車的老本行去了，
倒不是我嫌棄了黑手的工作不高尚，你要知道，
有時候交上了些骨子裡流的精髓確實跟別人不一樣的傢伙，日子就會變得飄飄然的。
光就是這樣的人，前幾天來我們這兒喝酒過夜的幾個傢伙，都好像在哪聽過，還有出過書的哪！
有個傢伙，自己帶了高粱來，還是很少有的白金龍，高粱呐，
一夥眼睛都燈亮的搶著要喝，我也要了幾西西，一小口的飲盡，說不上來什麼鬼怪名堂挺嗆的，直衝腦門還想鬼才喜歡的，
最廢就半斜的賴在破家具椅子上冥想開聊，一邊聽著這張後來光硬留下來的唱碟，歌者緩緩的唱著，
什麼像隻小鳥站在電線上，像個酒徒醉倒在大街上，他們都有自己自由的方式那樣，有點意境上的困難，
我實在無法全面了解大概的意思是哪樣，我還有組織的用字典慢慢查了一下。
大概，我沒有多少藝文慧根吧，這種東西勉強不了，
我要真不能等到廣告業務這個職缺就回我的修車老本行去，我是一片漂流的葉子，
我學愛高粱的那個傢伙，他喝醉了就會這樣說自己。

「小說呢？進行到哪裡了？」這夥人老提這個問題像在切磋也在互相諷刺著那樣。
「起了頭了，媽的，這幾天家裡事情太多。」通常有這樣的回答，卡陰了、兜圈鬼打牆，該去旅行，談個戀愛什麼的。
「要不我來起個頭我們來接龍？」寫小說也玩接龍，是那次之後我再也沒有聽過的事。
「別太言情，最好有女鬼，鬼故事操他媽的摧枯拉朽……」我也不曉得鬼的故事有什麼特別的。
「這也是有點碰巧聽來的，之前不是離開了一陣子，去了山裡當了一陣子代課老師。」故事的主角是個代課老師，大家曉得了。
「但不曉得那個故事主角叫什麼，就當是我好了。」

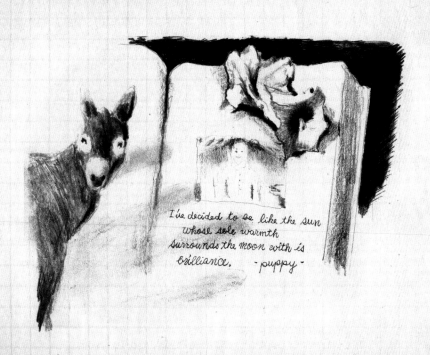

I've decided to be like the sun
whose sole warmth
surrounds the moon with is
brilliance.    -puppy-

「我是從都市去到偏鄉的小學代課老師,學校裡,沒什麼就幾個小學生,幾個月嘛!沒多久他感覺好像愛戀上了班上一個小學生的……姐姐,這小學生一直有個問題,就……精神老不太集中的那樣,姐姐老帶來帶去的。」

混了半學期就那樣,後來新學期開始了,小學生跟姐姐兩個人不見了,沒再來上學,當然了,姐姐也看不到了比較掃興,要不……也就那樣。問了問,說是搬去了更遠處山坳裡的另一個小村子。

我哪,就決定自己跑一趟去找那姐弟倆,問問是不是有什麼困難……多心嘛。

叫了車去的,到那個村子的時候,挺遠的,老大半夜了,有個半掩了的雜貨鋪,裡面怪怪的阿婆說哪,兼做著民宿,裡面有房,就將就一下過夜了。

一夜難眠,起早的出去想抽根菸,剛出了店門不曉得是安排好的還是……起霧了。路就這麼橫過去的這樣一條,下坡那頭是來的地方,上坡應該就是森林,亂七八糟野森林什麼的,不像是再有路了。姐弟倆剛好像是從那個林子裡穿過,冒出來的,這不怪了?好像是……有誰大清早半夜去爬山的,也像是山難剛走了出來。

弟弟本來就有點那個,倒也沒什麼奇怪,姐姐衣衫不整的有點走魂了,跟我最後一次見到的樣子差了很多,姐弟倆見到我也沒特別詫異,只說走累了要回去休息,很他媽的怎麼說呢?整個人心懸在那,好好一個姑娘這是他媽的怎麼了?別了後我就在村子裡瞎晃,也沒幾戶人家,在想姐弟倆後來去了哪家?

快到了大中午雲霧才散開,挺漂亮的村子,但家家掩了門像裡面還是有人在,雜貨鋪的阿婆陰森森的問說要不要幫我問問有沒有下山的便車可搭,趕天黑前回去,問她姐弟兩人的事,她回說,哪見過什麼姐弟倆的,這整個村子都是些快斷氣的老人,就數她最年輕也已經八十多了,問我是不是在山坳裡面撞見了什麼?

故事突然的就在這兒停住了。

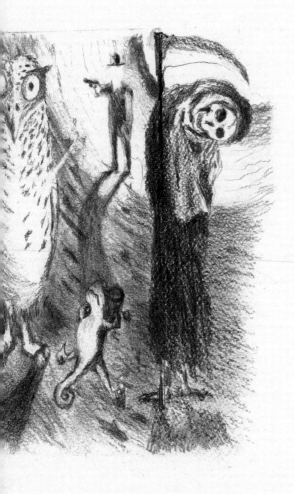

大概是高梁喝多了，一屋子零零落落斜靠橫躺的憤青
們，霎時間也沒人或者是想等著有人來回話那樣，啞然
無聲。
「年輕人，你覺得呢？你接下去說。」
說故事的傢伙橫著眼盯往我這個方向，順勢吐了一圈煙
過來，其實也沒多長幾歲，但年輕人肯定是叫我沒錯，
我心裡一提倒有點尷尬了起來。怎麼就該輪到我接龍了
呢？
我故事還聽得正入神也想知道那個「我」跟老太婆後來
怎麼說的，僵住在這兒，一夥人盯著我看。

「你說他撞到鬼，就活見鬼了嘛！」有人提議。
「老太婆把他給煮了吃了！」這不合理，那個我生龍活
虎，老太婆動不了他。
「慘了！掉進死胡同裡了，寫小說最怕這樣。」也有人
很公道的提了話，是要把個局結束的那樣。
「你們別瞎扯嘛，讓年輕人想想。故事也不一定要有結
局的，只要能接上，能引導開來不也就行了。」
「那……」我努力的想了又想，確實有一個靈感閃過了
我的腦門。
「那……那我覺得，那整個村子就是個外星人村子。」
不知怎麼的，霎時間我確實很相信這肯定是天底下最有
道理的答案。
是嘛，你怎麼知道這世界上沒有外星人。外星人還比見
鬼有道理些呢。
「有意思！」憤青拍手叫了起來，我也不曉得他是說真
的說假的。
「就剛聊的，故事哪都需要答案，不過要真的想往下去
的話，外星人會是很他媽正的主角。」
啊？主角？主角不是那個我嗎？我有點被搞糊塗了。
「你他媽剛起頭不就是個言情小說嗎？怎麼這會兒又變
成科幻的了？」果然有人抗議著，這要怪我了。
「沒酒了，誰再跑一趟去買，沒酒我保證沒靈感接下
去……」
就那喝得最醉的傢伙打岔了，不過也就是個趕緊可以下
台階的機會，我趕忙起身，畢竟這裡就我年輕，應該跑
腿去。

「像隻鳥站在電線上，像個酒徒醉死在大街上，我有我的自由的方式啊～」經過音響，瞄了一下唱碟。
歌者輓輓的唱著，這裡面到底藏了多少玄機，怎麼我是跟著一聽再聽，算算也有幾百遍了，
偶爾我從鏡子瞄了一下自己，看起來變聰明變文青好像都看不出來有什麼特徵，
這些歌偶爾會把人搞得有點沮喪倒是，
我剛退伍，初入社會，連個像他們那樣毫不挑對象的開口「他媽的」都講不好，
他媽的，不就他媽的嗎？為什麼他媽的有人去修車有人去教書寫書，還他媽的我到現在要幹些什麼都不知道。

果真是青春最惱人，

還好家裡沒能給出什麼錢，要不按著這種軟趴趴的心思，大約也就是錢花光了再去找工作想辦法過一天算一天那樣。
那晚上跑腿了去買酒，回頭大夥已經又聊到別的事情上去，好像我那個外星人真的沒有來過一樣，
那個我，是不是後來搭了便車回去了？還是留下來去找那姐弟倆？姐弟兩人過得還好嗎？
那晚那個還沒有結束的故事，那些日子一直在我的腦子裡浮現。

特別是光再播著那些懶洋洋的歌的時候，歌跟我的故事，似乎有了秘不可言諭的連結。
歌的情緒就像我也沒見過的故事中，那個「我」早晨起來推門出去看到的那場霧一樣的迷濛，
為什麼這些歌讓我自己產生了聯想，歌裡有種磁力想要把我帶進那陣迷霧裡，

我很想知道那個早上姐弟倆去了哪？後來他們又去了哪？

有天我有點不好意思的問光：「後來，你們有沒有講到那個我，去了哪？姐弟兩個人去了哪？」
「我有自己的想法了，所以那個時候我沒有很認真在追那個話題了。」
我怎麼好意思再問他，他的故事怎麼走下去，那麼陰沉的藏住了他的故事，我最好也把我的外星人藏起來免得被笑沒材料。

後來也想叫他要不要換點音樂聽聽，那些個到老了我也搞不懂裡面有什麼意境的歌，
把我們的老屋弄得像天天都藏在雲霧裡，也天天都沒有陽光灑進來那樣。
就別提什麼氣場風水了，天天窩著不出門遲早也要悶出病來的，
我覺得光差不多就是病了，跟他那堆文青朋友一樣，文青就根本他媽的一種病，一種用這些個病厭厭的歌把人給傳染的病，傳
染了住在同一個屋子裡的光跟我，他好像病得不輕，整天對著音樂唱嘆唱嘆的，而我竟然免疫，可見我他媽的身體好。

「小說呢？寫到那裡了？」我像是得三不五時的幫他提提氣的那樣問，畢竟是他自己挑的文學路走去。
「小說呢？」或者是這世界上真需要這麼多小說，這麼多賣弄文章的人嗎？
山坳村子裡的那個我和姐弟兩個人，不都還困在每個人的故事裡，怎麼就沒有人要去救他們？

我只能給這些兜轉不出來的氣氛下個定義是，
這幫子憤青，是在不急不忙的日子給自己發明了些永遠也無法破解的問題，然後再喜孜孜的裝苦惱，
苦惱於那些換不了什麼錢的問題。
我做了決定，想在這張唱碟聽到第九百九十九遍的時候，就要搬離這個屋。
也沒去想工作或明天了，光就繼續聽它的第一千零一遍去了。

地板上有些光影，是透過簷角樹梢的斜陽打進來的。
今年冬天覺得特別的漫長，唱盤上的歌究竟是播了第幾百幾十遍了，我哪裡會曉得？
撿個便宜跟著光住到這裡，八五個月了吧！
仗著還有許多的青春能夠虛耗，這些聽了能走進迷霧的歌再多也無妨，只怕最後就只學到了憂鬱與帥氣的說「他媽的」。

「小說呢？」想問也沒再問了，死槓子的我也挺愛跟這幫子人瞎混，

只是……青春再不值錢，人總是得把自己的肚子填飽了才行。
以至於那種從同一個事裡，讀取了不同的感覺像歌裡說的「我有我自己自由的方式」。
給不同的人帶來的感知或啓示應該是因人有別吧！像瘟疫還是能有免疫的人。
我學他們身邊也帶了本小冊子，老在上面塗啊寫的，好像也有些他們說的「存在的焦慮」那種感覺。

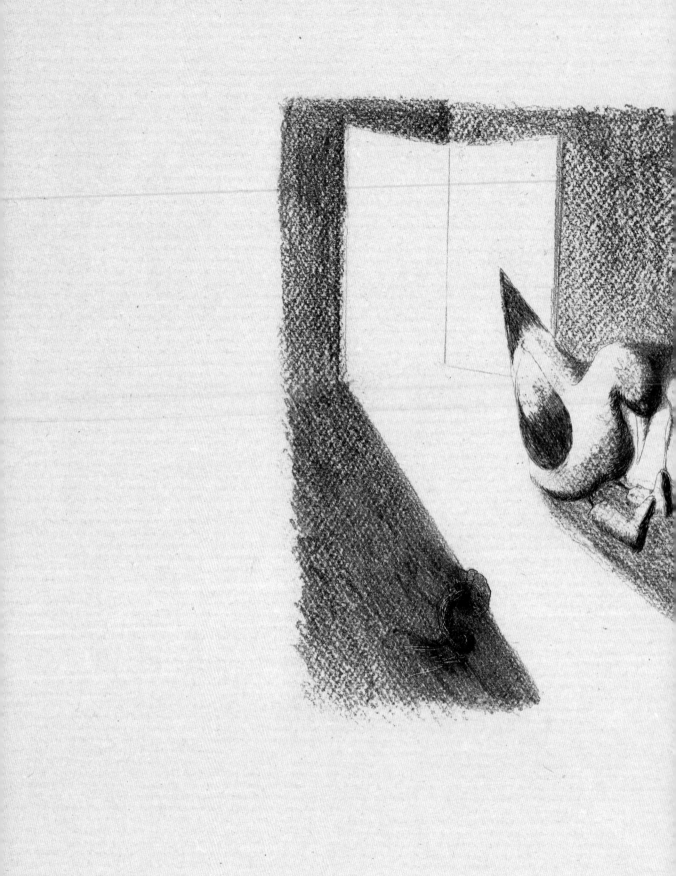

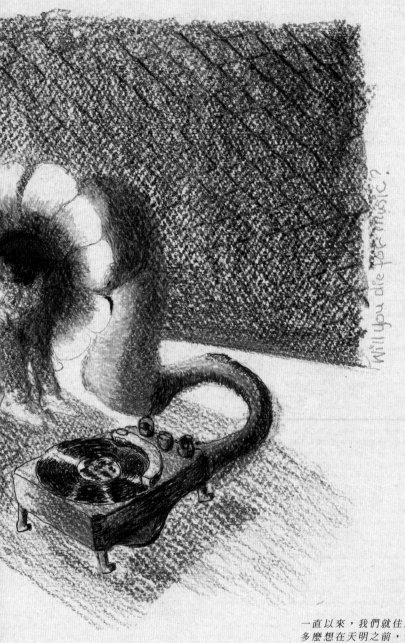

Will you die for music?

一直以來，我們就住進了自己的窄房子。
多麼想在天明之前，悟淨未來，然而……
或許我應該是在上個世紀就死去……
亦或者在下一個寒武紀時才讓我甦醒。
我的窄房子越來越空了。
因為，夢在夜裡背棄了自己，默默的離開。
一個、兩個、三個……
我已經記不得了那些先離開的。
但我詛咒它們永遠沒有歸處……
我問它留下來的，是不是我做了什麼事，
有些夢就必須要離開，它說……
那是別人的夢，它不知道要去什麼地方，它也受到了主人的詛咒。

我翻了翻自己的本子，寫了那樣些句子，自己也覺得是不是多了或是少了些什麼？
也很不知道自己在說什麼？橫豎也就不是寫作那調調兒的料，我想先就收在某個角落，也許……
也許許多年以後還能見到它，那它就是個我自己藏住的時間囊，
那時候，我變成什麼了，還記得這些懶洋洋的日子嗎？記得木頭地板上風吹過樹梢閃爍著的光影嗎？
還記得這些歌裡都藏了些意涵，特別是屬於自己必須要尋索的自由。

我終究找到自己自由的方式了嗎？
還是終老一生都被欲念捆綁，後來又解脫捆綁了嗎？

我多麼想能在一瞬間，悟淨未來……

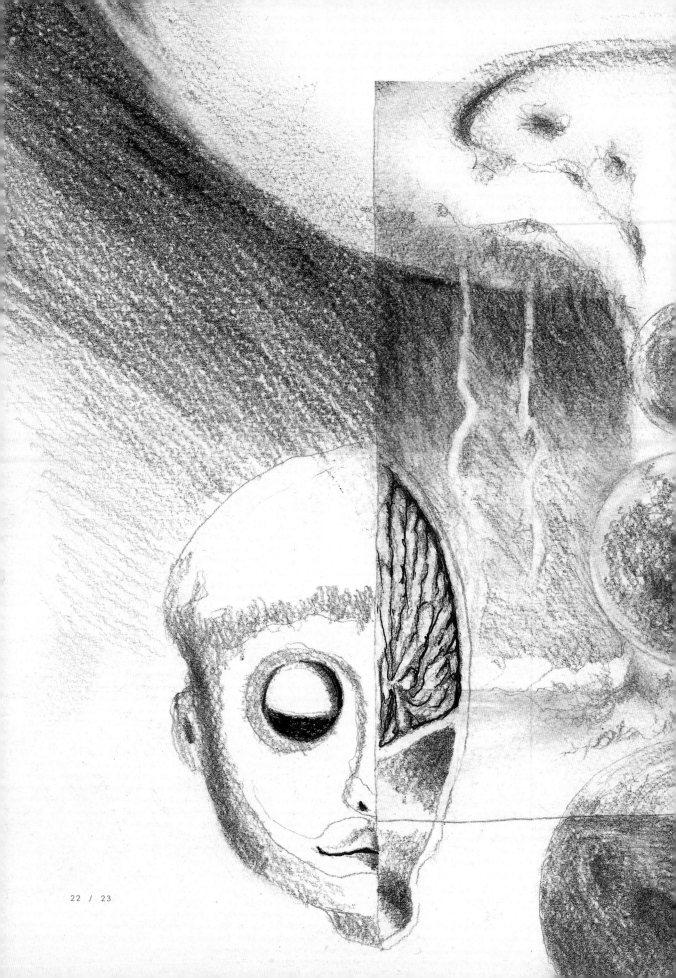

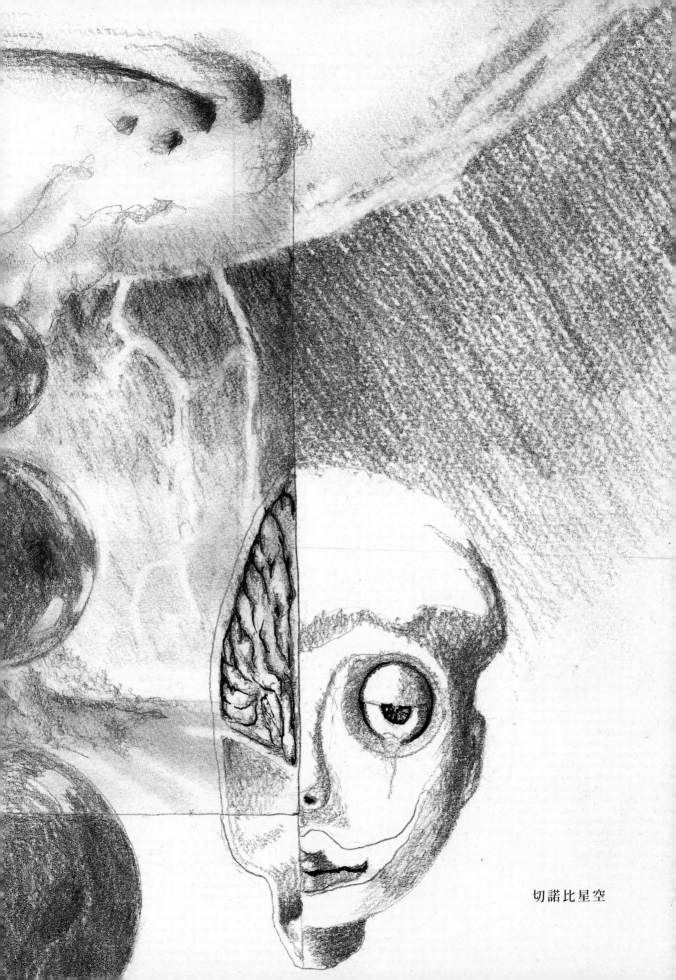

切諾比星空

她會記得那些 城 市 在 瘟 疫 蔓 延 的 日子嗎？

「What can I possibly say?」

風裡有股焦腐的味道,這個城市也老了,從貫穿這城中心的這條河的兩沿開始腐朽了,
開始有了點焦燥得腐朽的味道……

「I guess that I miss you, I guess I forgive you.」

車裡男人無力的唱和著，從來沒有真確的曉得這些歌詞的原意是什麼？
哼了幾十年，歌者在前些年走了，聽說是在一個巡迴演出的路程上，就走了。
應該是年紀也不小了，哼了幾十年的歌。
「我給你解釋一下歌詞的意思啊。」好幾次女孩都這麼認真的說。
「不要，有些東西就讓它帶點模糊比較好……」他沒跟她解釋，這歌詞查過，也背過了幾次，最後就還是給忘了，
跟自己任性的相信的那樣，一件事情你不愛記得，你隨興也就忘了。

車在高架路上徐行，在瘟疫的日子，路上變得很淒清。

人都走遠了，

人在互相需要的時候並不真的如人願的就緊密的接近，這個城市有種不能負起什麼責任的態度，
他想起她說的。
「你為什麼總是要將很美好的事推開呢？」
也是那種負不起什麼責任的態度，「因為這個美好不該屬於你，因為害怕美好走了之後的失落嘛！」
他相信情緒不就是身體裡的內分泌起了點些微變化那樣的說法，他沒說他跟這個開始有點厭惡的城市一樣，
老了，也沒想能負得起些什麼責任。

青春多無聊，衝動得就沒能想到後來是可以什麼都不再激愛，也沒想負責任了。

「你要澆水啊！」她對著送給他的那盆酒神花憐恤的罵著。
「它不都死了，死了半年有了麼？」
原本是很用力的照顧著的，後來覺得應該還給她，其實是很氣她，
偶爾大半年的也就不知道去了哪？來了就擱了些小東西像是能提醒她來過了，那樣。
「它會活的，它只是在休息。」
跟什麼呢？一棵沒有人照料的花草，跟一段漫不經心，也不知道從什麼時候開始的情感，模糊的情感就不適於太負責任了。
「你應該去信一個強烈的宗教，我覺得你缺乏信仰。」她開玩笑，卻也認真的這樣說。
「妳應該說是強大，不要是強烈吧？」
「Strong.」她英文挺好，早些年都在國外，浪跡成了波西米亞人。
「曉得了，沒有信仰的人，簡直也就像是一首悲歌。」
「這個說法很可愛耶！」

實在無法拋棄那些跟她在一起的美好記憶。
很美好是要領人去負責任的，他們從來不肯在日子裡添注任何對未來的想像，
畢竟，開始是模糊的，最終走進霧裡失去了彼此，也就應該了。
沒能料想終於分別的時候，竟然也堆積了這麼多的恐慌，他應該要負責任的把所有的恐慌都帶走的。
沒有信仰的人，確實是少了點什麼。

I hope she don't mind.

即便多年來她對他沒有一些許的保留，他仍然覺得她像那棵任性的酒神花那樣。
「那等我想起你的時候，再醒來吧！」她對花草兒澆水的時候，有意沒意的這樣說過。
「是誰說的，人要分別了，才會特別的想念。」
「思念總在分手後。」他統一了她的說法。
「那不能在思念的時候再醒過來嗎？像那棵休息的草。」
「不醒的時候做什麼呢？」她突然這樣問自己，聲音輕輕巧巧的，他以為她在哭泣。
因為也沒有在醒著的時候提醒自己要思念彼此，終究會有逝去之後無痕跡嗎？

他把車停在河沿，夜很深了，這個令人厭惡的城市，得了該死的無可救藥的瘟疫，這瘟疫肯定能腐蝕人的心。
他怔怔的望著對岸的燈，夜很深了，他提醒自己，對岸的燈慢慢的有點模糊。

「我愛你，再見」也就是那樣，都那麼多年了。

她送他去開車，他很欣慰自己還是對她說了，等在路沿時苦笑著的。
「是一首老歌，朴樹的歌。」
以為這樣把自己最終想說的話扔回給了一首老歌，又可以不負責任了。她木然的站在街邊，溶化在自己的苦楚裡。
「那……就這樣吧。」就學習了那棵瀕死的酒神花的姿態，不醒來就不會想念。是吧？
他想想連她最喜歡的是什麼都不知道，該拿什麼去想念呢？
「妳有沒有看，我手上這是不是有老人斑了。」是很在意的，有晚他這樣提醒她。
「……」沒有反應的，他經常也不知道那些有點在意的聊天，她是否有聽進去了。

這個城市，沒有冬天，應該再也不會有冬天了。瘟疫把一切都搞砸了。

「我們來聽點活人的歌，好嗎？」
她是說，自己幹嘛老反覆的聽這些八〇年代的老東西，可她又提不出來自己該要讓人播的歌是什麼？
記得她也說過就喜歡他這種老派的調調兒。
悲傷應該也是一種內分泌失調的情況吧！或者，是意外的錯亂，會過去的。
都怪內分泌了吧！誰願意憑空的悲傷，他覺得自己已經錯亂了。

有一次失訊時，她給他寄來一張明信片，
是從日本發的樣子，就一張黑白照片，仔細看也沒能完全猜到裡面是什麼內容。
「是切諾比核災之前一小時的星空照！」她嫌人呆的那樣解釋著。
「星星的照片，在核電廠往天上拍的星星的照片。」聽她那樣孩子氣的說著，他就覺得開心。
大概是那年日本來過大海嘯的心情，說不出來有多心疼與不情願，就給自己寄來了張明信片。
真的分別了，就想起相處時候的細節來了。
當你把情都堆滿了之後，你以為很夠了，還必須在分別的時候再去說「我愛你」嗎？
聽說有些人一輩子都說不出這三個字。他很欣慰自己對她說了。
車子徐行上了高架路，夜很深了，他又這樣的提醒自己。

I'm glad you stood in my way, If you ever come.

歌者緩緩的唱著，忘了已經重複了第幾遍，
幾十年來重複了第幾遍，卻從來沒真確的想要去知道歌詞裡本意是什麼？好像他殺了什麼人或什麼人被殺了那樣。
這個開始厭惡的城市，慢慢的也在死去，發出了點焦腐的味道，好像在瘟疫時候總有人得燒去沒了靈魂的屍體那樣。
這個城市的文化也死了，音樂也死了，這個城市僅存無魂的說客和機械人載著奔馳在街衢裡的速食。
哭泣也不全然是因為在瘟疫裡的分離，也為一些逝去的青春和青春裡該有的酸澀與甜美，也有了些對未來迷濛的恐慌。

他覺得自己在心裡含住了一顆時間囊，

可以在千年以後，被末日遺緒裡的人們挖掘出來，
可以肯定的去跟人說，這個城市絕對不是死於瘟疫，這個城市是死於情感的疲憊跟它的併發症，文化匱乏。
分手這件事，本來也就沒有成立的，因為彼此都沒敢認為是在一起的，又哪裡會有分離這樣的事。
「昨天夢見了去看畫展，還想買幅畫，後來我想買的那幅畫，畫家不知道能不能完成？有點失望的，夢就醒來了……」
她在他的手機裡留了這樣的訊息，彷彿是夜車裡錯過了站的旅人哪。
他覺得自己恐怕是開始就上錯了車，闖進一片開滿了芬芳花兒的谷地，
然而一陣蜿蜒之後，列車還是在冷冷的夜裡滑進了沒有生趣的現實，讓猶然沉溺在過去甜甜的春夢的旅人，心慌的醒來。
他想，他該換支電話了，
活在一個到處都充滿了過去的味道的空間裡怎麼離開今天。

昨天、今天、明天，
他只是不知道要將自己放在哪一天。

「你看你是好人，你看……」她開心的依在他耳朵旁邊說，他懶懶的欠過身，一隻不曉得哪兒跳出來的花貓，佇在兩人腳邊的床沿，一邊斜著頭蹭著她的腳心。

夜裡喝了不少，兩人一陣纏綿，平靜的睡去，原以為她已經悄悄的走了，都那樣說能在一起一下下就已經很心滿意足了，沒有想過能有那一天能一起依偎到天明的，風裡有點鹹鹹的味道，滲進了沒有關得很緊的窗，他說不要關得太緊，這樣就好，他喜歡夜裡有點邋遢的風吹得窗子呀呀響的，他說這樣才會有真的離開了城市人群的感覺，門明明是關得緊緊的，這房也就床挨著的這片大窗，雖沒有關得很緊，但怎麼著也擠不進這窗來的，似乎剛剛離開了一個苦苦的夢，頭也有點昏沉。

「小花過來……小花……」她坐了起，伸手要去逗那隻貓，她的樣子真是好看，泛著淡淡藍光的壁燈，映在她弓起來的背上，散亂的一頭長髮瀑布一樣潑灑在光潔的背上，她逗著那隻貓咪，小動物最敏感了，牠感覺你是壞人的話，絕對不會讓你這樣靠近牠。

他就這樣傾著躺著看著她逗那隻貓，他想這樣安詳的時間，終於還是會離開，他真想就這樣只有她依偎著他還有一隻花貓賴在一個遙遠的島上……

她逗著貓的樣子似乎是在什麼地方見過的感覺，他跟她說念書的時候一直在心裡藏了一個志向從來也沒有對人說，中學生一個班，大家都有極為遠大的夢想，大概也是怕人家嘲諷的，後來也沒告訴人家自己其實很想當一個畫家。

畫圖能混飯吃嗎？自己都懷疑哪！都快離開社會了，這些沒有成就的夢想怎麼老像夜裡那些讓人不開心的苦苦的夢，究竟是要告訴你些什麼呢？

他想起來了，孟克那幅叫〈青春期〉的畫。她是畫中那個無法判讀心情的女孩，女孩在半夜裡醒來，怯生生的坐在昏黃屋子裡的床沿，是剛剛做了一個惡夢嗎？還是突然想起了不愛去開門迎接的未來。

他想他如果愛她，愛得夠深，多少可以將她帶離現在的惶恐，畫裡的女孩罩在一牆的黑影下，那黑影也沒說是人站在那的樣子，可你就覺得女孩後面的黑影，絕對是構成她的不開心的降頭。對，就像下降頭，女孩罩在一抹不祥的陰影下面。而自己就是她的陰影，一抹貪念著青春溢美，一抹自以為是，一抹不捨僵老卻又緊緊扒住昨天的陰魂。

他覺得自己就是她背後的黑影。

後來她又旅行去了一個不知名的地方，又過了些日子，她的模樣慢慢模糊了，但老記得她欠身起來光潔美麗的背影和那像瀑布一樣垂盡在背上的秀髮，他有點生氣自己沒有牢牢的將她的臉龐背住。

如果能有一天也像孟克一樣可以蓄積了足夠的才情去畫一幅自己的「青春期」，然而卻再也想不起來她的模樣，是何其傷感的事，是一幅沒有臉孔的青春期。

也不是沒有過，幾次在很激情的時候就偷偷的想將她的臉龐攫住，她總是有點羞澀迴避著的問他，「為什麼要那樣看著人家？」

「因為好看啊！」

他那樣回答。他怎麼去解釋是要將她的臉龐牢牢背住放在心裡吶！

她是抗拒的，女孩似乎天生都會有一種本能的知覺，她已知覺到這美好的一切都將會離去，她只是很勉力的給自己留下些東西，給自己留點活下去的靈魂吧，女孩聽見自己那樣說。

那天在那個遙遠的島上，再醒過來的時候，她跟那隻花貓都已經離開。

他在海邊坐了一天，季風冽冽的吹著，天氣變得有點惱人的陰沉，他厭棄極了那種像宿醉一樣死死糾纏著你的烏雲，他想找一條溝渠悄悄的躲藏卻沒有死去的勇氣，不像你想像的那樣，任誰都只能無盡的跟隨著欲望沉淪……

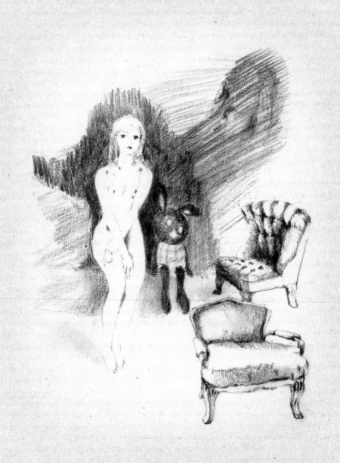

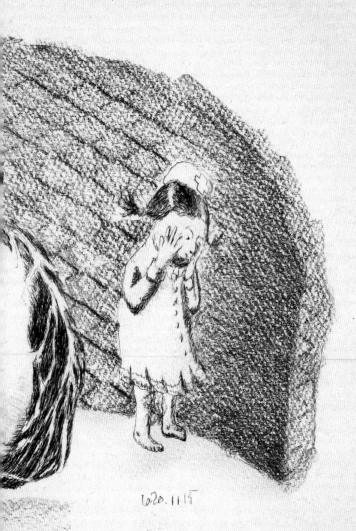

620.1115

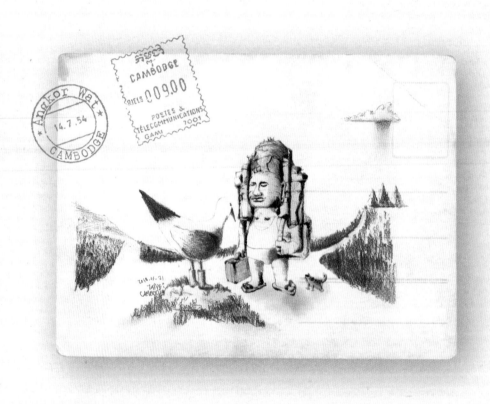

## 逃離柬埔寨

公主沒有來送機，猜想是這輩子應該再也見不著了，
那麼奇特的人，印象中情緒全寫在臉上的美女，
本來想跟她說她的司機在送我們去了吳哥窟之後，硬是跟我要去了兩百美金，白花花的兩百美金，
在這裡可是平常人三個月的薪水了，說是給他添的油錢。
道理就不講了，你給公主開車，趟趟都得跟人要錢，
公主的面子要往哪裡擺，你叫跟在公主身邊的那兩名保鑣怎麼想，
還是法國雇傭兵，特種部隊退下來的哪……

機場裡頭沒什麼人，這國家連吃飯都成問題，你叫他哪來的錢去坐飛機出國逍遙。
吳哥窟那些不可思議的壯舉，偉大的高棉古國，印在鈔票跟國旗上的建築，
你要嘛是走了人的外星異類，要不就是暹羅越南這些左鄰右舍，起了征服過來的熱勁蓋的，
任誰也想像不起來，會是街上走動著的這幫懶人們的祖先蓋的。
莒哈絲的《情人》故事背景離這兒可遠著了，也千萬不要把美好的故事的時光混搭在一起，
梁家輝在電影裡可愛的白屁股跟巴黎來的小妞，是法國人把棍子麵包帶到中南半島來的事情。

公主的故事比那精采一百倍……

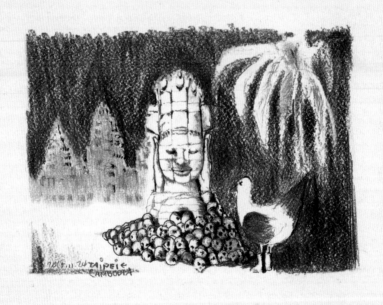

到南洋演出的機會也不是天天都有的，說了也不會眞的要了人的命，柬埔寨這個國家在國際上的信用哪負債哪，人道支援種種的評比上，都是很不及格的國家。幾年前跟強國這個惡鄰搭上了之後，什麼都沒學好，儘學一些雞鳴狗盜的事，她那個偶爾會在電視上露臉的首相大人什麼的，本也是美越大戰時期一個土共出身的，沒認得幾個字，倒是連任了幾十年，這個老國的國王要不是世襲的，高棉王這頂皇冠怕不早就拿來往自己頭上戴去了……

金邊前面這幾年蓋了些樓，有名堂的，沒名目的，就儘管是瞎蓋了。湄公河岸嫵媚無比，說來大概也是河沿的風光實在是太美好了，來的人儘管嫖客撈客難保不對這裡多少都會動了點眞情。

是哪叫去的或者是做什麼去的，反正有人邀約，就不用叨叨絮絮的再三添說了，我當然是個有點顏面的角兒，住得起湄公河畔六星級的高檔旅店了。

夜裡人家邀了去飲酒聚聚，泳池邊的雪茄屋裡八五個人，男的多些，後來知道了是賭場的表演邀約，主辦方的金主，四十出頭的小胖子，說自己是瀋陽過來的，早先念高校的時代，湊生活費學了盜賣打口磁帶，就記得有天要邀請今天的這幫藝人歌星朋友，有人笑說「這是報恩來的」，包了一整架的飛機老遠的把些人從台北載了來，就給他幾個員工親戚朋友演了幾首歌，住了六星級的旅店，早起還一群人魚子醬鵝肝醬用碗盛著乾吃。

過半夜了，公主還是在一旁默默坐著，因為自己也不是多話的人，來的儘聊些從俄羅斯或是強國洗錢過來的事，老覺得這些故事知道多了，野心也變大了是會死人的。

話不多的人挨在一起，她給他遞了張名片。

「柬埔寨首都銀行執行長總裁」，燈是有些晦暗，但不至於眼花了，他很正經問：「妳幾歲了，妹妹？」聽說有些地方叫人家妹妹是有點不禮貌的，但他似乎是故意這樣。

「二十八，二十七剛過了二十八。」漂亮的眼睛裡有點不屬於這個年紀的世故，他注意到她一整晚的一滴酒也沒沾，估計是瀋陽小胖子的小四什麼之類，二十八歲幹上了國家級的銀行總裁，這事你想想哪裡會有。

一屋子的人肯定都喝高了，小胖子吹說他來了十年，差不多也是個國家通緝的罪犯那種高度的人物了，手上攢的錢不就是那區區三百個億的人民幣，主要是再也回不了國去了，想買個國籍到哪個還可以的地方，把自己的後半生跟家人藏起來，小胖子笑笑說。

「妳沒打算也把自己藏起來？」

「我沒那麼老，我也不幫他洗錢。」說著又翻了張名片遞給我。

「這我本行。」也是總裁，是家歐亞線的航空貨運公司，我心想，這不是準了嘛，連錢都不用洗了，自己家的飛機載了愛去哪就去哪。

「所以，妳跟小胖子是？」

「不是。」人家就知道我是那麼想的，可是這是柬埔寨哪，湄公河兩岸幾經還是叢林哪，叢林不就是該有叢林的求生哲學，一個二十八歲的漂亮女孩從強國來到這邊，頂著常人幾輩子都不可能扛上的頭銜，沒點求生本領，早就被生吞活剝屍骨無存了。

湄公河的夜色太美，可我不知怎麼的，突然很想趕忙離開這裡，我保證以後必然很經常的會想到她。

後來跟她約了在台北見面，她來參加一個老派的演唱會看看跨年煙火什麼的，因為自己也忙，她好像朋友也不少，身邊跟著幾個有點怪異的帥哥，那種老說自己是極品的黑道中角色，我覺得我的麻煩也夠多了，再來這個城市確實少了湄公河畔的那種迷人氛圍，公主放在這個乏味的城市裡，看起來有點平常了，許是缺乏了叢林裡那種防衛與攻擊的氣焰，嗯，人在安逸的地方是少了點張牙舞爪的美感。

後來，都聽說了有位高棉公主朋友，哥兒們幾個發閒的又去了一趟柬埔寨。

說是省電也沒錢，機場的冷氣開得很不情願，海關臉上沒任何表情的跟我要去了一百元美金，

具體是做什麼用的，我也不清楚，

眼前穿制服的漢子，嘰哩呱啦的說了一長串，排在我後面的台商，好意的勸我說是快速通關用的……

這國家真在紅色高棉時期，自己動手殺掉了三分之一的人，書裡這麼說的，

念書的、教書的、公家機關的、醫師、法師、巫師，到最後街上戴著眼鏡的、穿乾淨洋襯衫的、會回嘴的，

全給帶去叢林深處殺光了，

莫不！現在留著守著這片紅土地的人們，都是當初噤聲的人的後生輩，

所以……學究氣息沒有，溝通的氣息也沒了，就怕連點幽默都沒了。

偉大的蘇利耶跋摩的子孫啊，這個被詛咒的國家，百年來儘被強鄰蹂躪，
你看那旁的越南泰國不都站了起來，都是有頭有臉的泱泱大國哪，

真想把我的一百美金要回來，
還給這些人一點骨氣。

但是，等著分錢的人，在海關後面都站了一屋子，料定我們是幾天來僅僅少有的一兩班飛機。
蘇利耶跋摩的子孫，在國際間成了乞丐那樣靠著國際友人伸手過日子。

公主開著她的麥拉倫來載我。

這個車子我在台北街頭見過幾次，一般是我們瞧不起的富二代或是擺闊泡妞的混混租來開的，沒想我在這個窮國的首都機場也遇上了，而且是一個美麗的公主開來接我的。

車就停在機場國際旅客出口的正門前，一位穿制服的警察先生好心看著，我在想，莫不公主連這機場的上上下下都打點好了。

不甘心的正想要公主幫我要回那一百美金的通關費，公主就從麥拉倫的雜物盒裡撈出了一疊美金，點了點給了警察跟後面一幫拉行李的瘦子，人人笑盈盈的好像都認得公主這大方撒錢的祖媽一樣，坐上了車沒等我回神，麥拉倫就吃力的跑在首都顛簸的街上了。

「這車在這地方，能跑嗎？」直接跳過一些答案肯定複雜難懂的問題。「我的意思是說，這車在這地方，能有跑上一百公里的地方嗎？」這窮國，除了殖民時期給蓋了一兩條勉強堪用的跨省馬路，其他的基礎建設，基本上是沒有的。

「首相府前面有條直線道，想跑的時候約一約警察幫忙封路就可以了。」

路邊的菜販、三輪車夫、行者，都低下頭來看看車裡坐著什麼樣的人，她的保鑣開著一輛巨型的四輪驅動載著我的行李跟哥兒們，在前面開著路，穿過怎麼看都像是菜市場的首都機場中央大道。

「沒有高速公路，這個國家有一條從雲南到施亞奴港海邊的，也不曉得幾時能蓋好……」不像是抱怨，聽起來倒有點像是事不關己。

「想跑的時候，就首相他兒子，我國際學校的同學，我們一夥都有這車，約了偶爾跑一跑。」很輕描淡寫，看她給了警察一疊美金像是打發一個死纏住人的街友一樣，這問題自己覺得這樣也就可以了。

因為是自費，哥兒們幾個隨便網路點了家風化區裡的旅店也就住了，比起上回小胖子邀來賭場表演時住的有魚子醬的六顆星，當然差得遠。我當然得擺出住多了星級酒店，想跟著大夥換換口味的姿態來迎合公主的想像了。

那些自以為來自文明的國度，怎麼去看待人家這個地方的優越感也大可不必了。

湄公河太美，不是每個人都會想逃離柬埔寨。

在生命大部分的進程之中，人們總是選擇性的留下那些想要的，
或許也是自己覺得值得的記憶，我懷疑甚或是那些恐懼或痛苦的片段，恐怕都有可能是自己按著下意識去留下來的。
存在就必然會有相對的焦慮，人們說：「我沒在那！」
從很小很小的時候，還不會開口說話的時候，我們就建構了一個「我沒在那」的姿態。
等待開始學會說：「我沒在那。」包含了肢體，人人都變成了超級演員。

夜裡去了河畔夜店飲酒，整天跟的兩位保鑣有了說點話的機會，魁梧的漢子三十開外，果眞來自山東，
有點靦腆說待在這兒主要是因爲錢多，我看他腋下有貨鼓鼓的，不好問他在這兒陪著公主出門是不是都得披著武器，
聽說這兒綁匪挺兇的，漢子說：「挺喜歡你給北京寫的那個民謠。」
「那在裡面應該是個禁歌吶，說是寫一夜情的。」我跟漢子輕鬆的解釋著。
「是嗎？我們那老唱的哪！」流行歌嘛，我想這樣跟他說會更輕鬆些。
「喜歡的都叫流行歌，走了一陣子就雲消霧散都沒了。」自己說著說著反倒覺得是不是點出了點什麼意義來。
都以爲歌在寫作的初期，合理的都該有點企圖或至少最終你必須不能抵賴的說：「我沒在那。」
多麼傷人啊，去跟一個喜歡自己作品的人說「我沒在那」是什麼居心呢？
你就說，你是寫了去賣錢的好了。
賣錢挺好，最少我寫作最初衷也都是爲了這個，像山東漢子來了南方一個樣，都是爲了掙錢。

「殺過人沒有，在部隊？」
說是法國的傭傭兵部隊退下來的，非洲那有幾塊屬地很不平靜，
早先去那是殺人也不是特奇怪的事。
「沒有，哪能殺人？」漢子有點急了，露出了點傭兵是假的的那種意味。
「你問問老外，他待得久。」說的是另外一個英語壓根就很糟的法國帥哥。
勉強的交流了點資訊，是巴黎人，來這兒原因是因為電影都那樣演的，
這是不是《越戰獵鹿人》？《阿拉伯的勞倫斯》？硬殼的苟菲絲的《情人》柬埔寨版？
同行的哥兒們都笑了。問他曉不曉得《情人》這部電影，竟然知道，
而且還說在法國挺出名的，法國有點異國夢的年輕人都知道。
「所以，是要找一個柬埔寨妞就住下來了？」
好像他也同意我們這樣安給他的故事結局，帥哥一派輕鬆，好像是來度假的，一點也沒有保鑣該有的緊張模樣，
看起來也沒有在身上藏著槍那樣。
怎麼著，我就是要覺得我的公主應該跟他有些什麼那樣？

拜託！這是叢林耶，叢林有他的求生法則，
其一，跟住醜陋，其二，不要醒來，在叢林裡正能量是個笑話。

山東漢子說：「我喜歡你給北京寫的那個民謠。」
我知道自己是怎麼了，那天夜裡在湄公河畔，空氣裡有點腐朽的味道，
好像這個城也死去了一千年那樣，死去的城市都會有種腐朽的味道，
這個城有資格在千年以後去跟人說「我沒在那」，
因為，這個城裡的每一個人，都是旅人，都是過客，
我很可以在一夜之間就把我的同情心用光，同情心絕對是最容易用光了的心情，
我們還不會開口說話的時候，就已經認定其實「我沒在那」了。

故事通常都會說很久很久的幾年之後突然的怎麼了，也沒有怎麼了，
公主要她的司機跟了我們幾天，司機跟我要了一點車油錢，我們逃離了柬埔寨叢林，
機場海關換了一批人，門口也沒有麥拉倫可以幫忙看著，某處的回教廟宇傳來了隱約的誦經詩歌，
不是為了省錢是本來就沒有樂器伴奏的清唱那樣，
像無調性音樂，大概是表述著悲傷那樣。
「是葬儀的音樂。」前幾天在洞里薩湖邊印度族人的村子裡聽見過，哥兒們吉他手他懂得。

「我沒在那！」
我隨口就那麼說了，倒沒有真確的意識到，這確實是一趟不知道要將自己放在哪兒的旅程。
直接死去在一本骯髒的歷史書裡恐怕都比這樣還真確一些。
你愛過一個人嗎？你會想從你深愛的人的身上奪取點什麼嗎？
蘇利耶跋摩的子孫絕對是受到了什麼詛咒，後來，公主倒是跟我偶有聯繫，我按著名片上的地址給她寄去了些書跟音樂。
那是一個連一間書店都不必要的城市，叢林裡需要讀什麼書呢？
書是用來弱化直覺的武器，它只能讓你去思考與煩躁，其實我在意識裡確實是希望能給公主帶來點煩躁的。
前不久，還接了幾通她的訊息，我以為她跟小胖子一樣也揣了三百億去浪跡天涯了，
看了號碼大約是強國南方，她說是在長江沿岸大概是那樣子。
我偶爾會想到她好不好，你知道身上有三兩百億的滋味嗎？
千年以來每個人都從蘇利耶跋摩的土地上拿走了一點，那個原來豐碩的軀體就枯萎了，
我也只能說「我沒在那！」同情心在湄公河岸那夜帶著些許酒意似有若無的跟公主吻別的時候，就已經用光了，
在我們的吻別裡嘗不出些許的同情心。她是叢林的求生之后，不許有一丁點的同情心。

Melbourne
sky
High 18.11.11

# 青春期之後

「後來,那個花貓跟那個女孩有再回來嗎?」在想辜要看完了這些故事,一定要那樣問。

「不就跟你說故事不一定要有結局的嘛!」
「這不合道理嘛,人家聽故事是要一個完整的,不能老像你都扔個問號給人家去自己想。」孫也笑罵著,那是在信義區一家叫
Milk的夜店,十幾年了,以前就老愛嘲笑我那些有頭無尾的故事,他們倆要還在肯定要問海明威後來去了哪?霧裡那個代課老
師的我和姐弟兩個又去了哪?其實,因為是自己也愛上了那種無法結束的美感,總是在故事一開始就恣意胡想,沒想要有一個
什麼交代的,像一個爛情人去胡亂的愛。

辜賣水泥的,孫賣廣告,兩個人先天就理科爺們可以浪漫般,可是嘴上又不浪漫,那些年偶爾為我那些歌啊什麼的鬥鬥嘴,也
順便讓我對自己的作品做個檢討,孫走得較早,他說溫柔的迪化街和老爹的故事,讓他幾次在聽完之後情緒決堤。
「是說父親吧!想到我父親半生戎馬,清苦的走完一生,夜深人靜偶爾想起實在有點不太懂得,生命之反轉糾結,它的本意是要
告訴我們些什麼?」當時我四十出頭,聽他這麼說確實有點嚇到,孫長我幾歲,奇怪他怎麼就想得比我多這麼多。
「我都聽來的故事啦,我哪知外省老兵的故事也就真的是那樣。」
「那,那麼多題材,你又怎麼挑的老兵的去寫。」
「因為,我看見的,也因為,我在乎。」不假思索的我回。
「我還不太懂,別人為什麼不寫,盡寫些爛歌吶。」很多時候,我確實是不太懂。

孫走的不算突然,現在回想起來,零二年我在醫院待了半年,醫師跟我母親說:「你兒子出這個事情至少少活十年。」我母親
難過得一直流淚。那時就想到孫跑來跟我說的:「要把鐵人三項練起來。」我就跟母親說:「媽!你放心,我去練鐵人把十年
要回來。」
說來孫是我的教練了……

I just want a bird
with glass heart.

年後，我們就去了台東參加鐵人三項競賽，第一項游泳結束時，孫說覺得畏冷還是放棄了，
但他開著車跟住我完成了後兩項。回來之後變成他去住院了，去看他時他說有心臟問題的家族史，
其實早活在一種日日在倒數計時的感覺裡，就不服輸的還要練鐵人三項，還問我懂得嗎？末了又岔開話題的笑問說，

最近又寫了什麼爛歌沒有？

I just want a horse with no name.

孫跟母親差不多時間走的，
我等於是得了兩個重病分不太清楚痛苦是來自於什麼地方？
回孫的話，他老愛說初衷要跟茱尾一樣不變，這我懂得。

十幾年了，我沒有停止，繼續的寫著些爛歌。

辜的告別式我去了，我坐在又黑又遠的角落，止不住的悲傷，
很生氣他們為什麼不讓我唱一曲〈關於男人〉送別老辜，
辜很鐵齒愛批評這歌詞意有問題，但我就知道他喜歡這味，
辜比較關注我歌裡的那些技術面，甚至跑來錄音室要教錄音師怎麼好好幫我的爛歌搞混音，
還要在專輯上填上他的名字以示負責。
精神面也是有的，有次深夜接到電話，說是從巴黎出差剛落地，幫我帶了一套Leonard Cohen的黑膠要給我，
我還嫌棄的回說：「矮油！叫Leonard Cohen不要再一直死纏著我了啦！」

真是的，那四十年前剛退伍時跟一堆憤青瞎混的日子，一直到現在也沒搞懂歌詞的意思。
辜走得很突然，我有嚇到。雖然也去了告別式，也一直沒打算相信，老覺得他又會要送黑膠唱片過來。
有時候我偶爾會覺得孤獨，因為這城市裡少了那樣能為自己寫的爛歌跟他們辯駁的朋友，

這個城市在腐朽了，不是因為瘟疫，是少了些真正有材有質的老文青，
這個城市它敗亡在一些些的疏離，和很嚴重的文化潰乏……

偶爾我的故事跟爛歌做不了結束的時候，就會想起十幾年前在Milk的那些對話。
「故事都必須要有結局嗎？」
「你何必要沉溺於別人給的結束？」
「你沒有自己的想像嗎？」
「如果你也覺得故事裡的他跟她都是存在的，那他們必然也有一個去處，你會想像他們去了哪兒？」
「我跟你一樣在心裡也有好多好多未解的問題！」

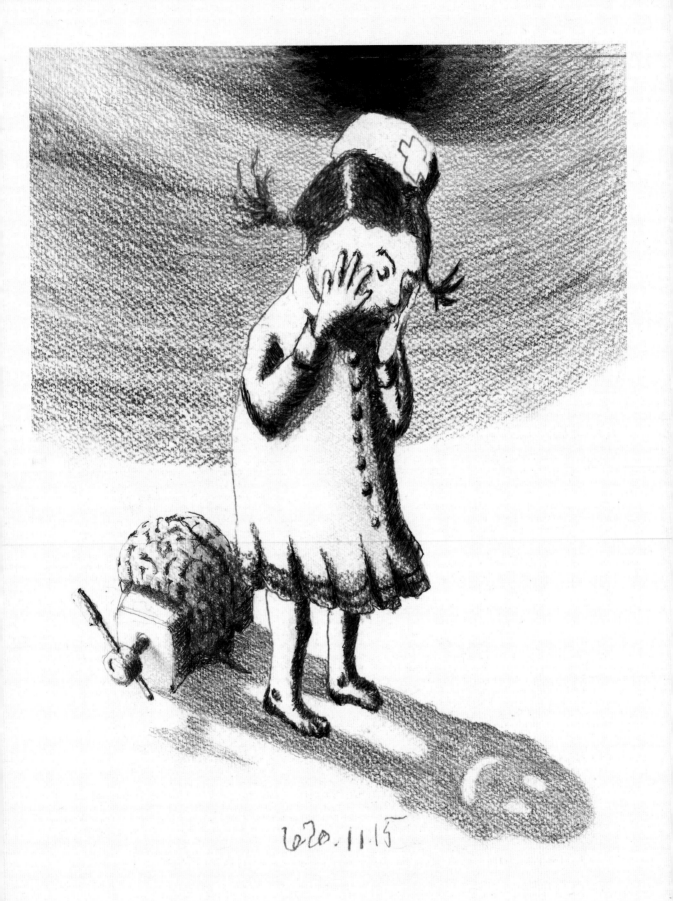

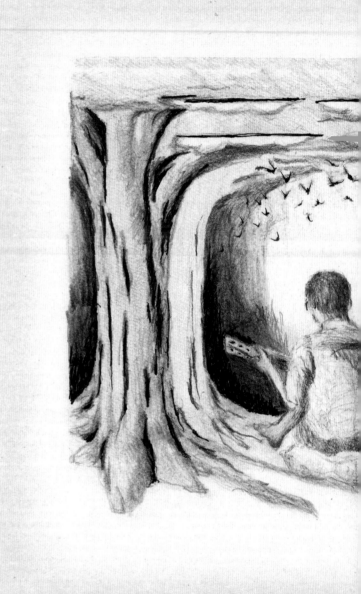

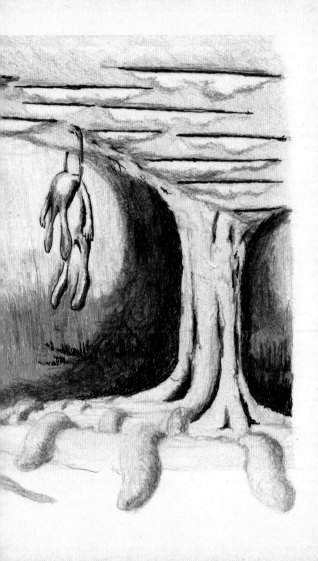

## 破鞋

「七叔走多久了？」
「十幾年了吧，最少都有十年了，媽的，
現在算日子都得用十年一輪來算了，想起來是不是很恐怖。」

遠天的積雨雲在這個季節就如常的在下午的這個時候堆攏聚在一起。
小時候放學的路上，孩子們常指著那些慢慢捲動的雲朵編起了故事，
無非就是黑白電視裡的那些時髦的卡通角色，
米老鼠應該是最紅的了。
很多時候雲朵堆積起來的模樣或多是些小動物，雞、鴨、小狗的，
能有米老鼠已經是小朋友單純的小腦袋裡，很前衛又高明的聯想了。
他望著遠天雲朵聚在一起了。

「米老鼠……」他自顧自的說著，他表弟也看著他望去的遠天，
卻一下子不曉得他這兄弟在發什麼神經。
「沙小啦？什麼米老鼠在哪裡啊？」表弟沒好氣的笑罵著。
「……」
他只自顧自的還笑著，像是藏住了一個重大的秘密一樣。
是啊，有些絕美的秘密是不好說出口的，
他表弟識趣的轉身把他一個人留給回憶，迎接著來人。

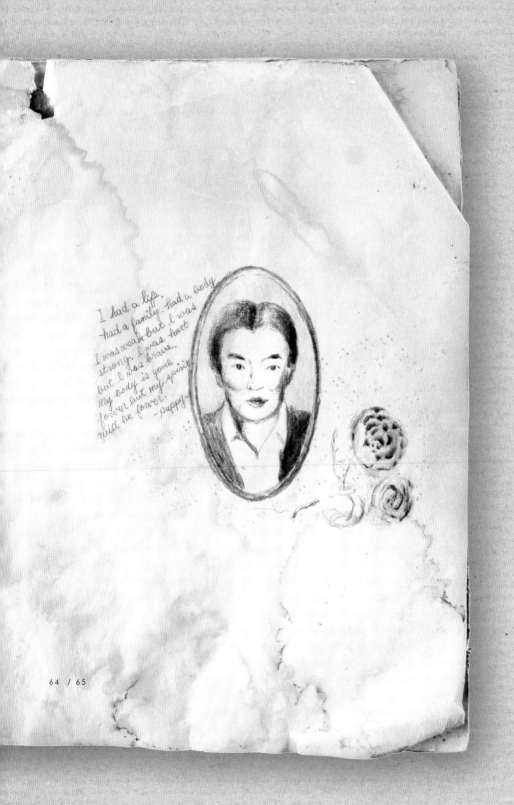

I had a life.
had a family. had a body
I was weak but I was
strong. I was hurt
but I was brave.
My body is gone
forever but my spirit
will be forever.
— Suppy —

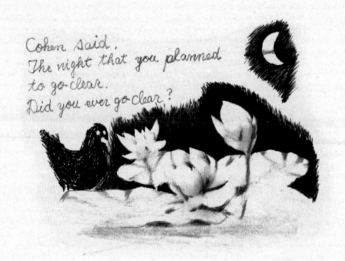

Cohen said.
The night that you planned
to go clear.
Did you ever go clear?

「你七叔人緣真好啊,年年節節的都會有很多人來探望。」
「大概是做老師,有成功啦,學生很多的樣子。」表弟回著。
「欸!不一定喔,這塔裡老師很多ㄋㄟ,台北回來放在這裡的老師,也不就是你們家這一個,不是每個老師都會有那麼多人來拜的。」塔裡男人這樣感嘆著。
「這個女的,聽說還是英國回來,剛下飛機就先過來咱這兒的。」
「英國回來的?揪感心欸ㄋㄟ。」塔裡的男人更專注的說著。
「這要沒有特別的感情,甘有人這樣?」表弟是讚嘆著了。
「嘛是,說是人一世人是要死兩次的,那一直被人家記著就不算死去了。」
塔裡的男人還說著,這就聽不出來,人是不是真的應該完全的死透,要不擺在這荒涼田中央的塔裡是做什麼用的。
「死兩次是按怎死啊?」表弟有點不明白。
「嚥氣的時候是死了啊,那全然的被忘記,就算是死透了。」
「哇,那我七叔還真的歹死,一天到晚有人來朝聖,不像是開玩笑,而且看起來都是有些特殊情誼的女孩學生。」

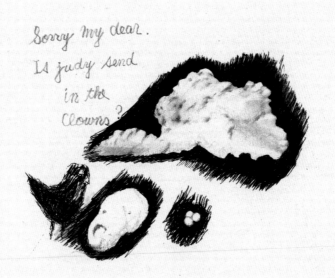

Sorry my dear.
Is judy send
in the
clowns?

七叔要活在唐宋那種精采的年代裡，應該就是扛著把劍遊走江湖，四處交誼找人廝混喝酒瞎掰砍大山那種混混俠客的角色了，
上次見他是在台北東區的一個小火鍋店。
因為父親也很少見到他這個遊俠弟弟，巧的來了台北，就隨意撥了電話約了吃飯，
坐定之後，七叔依舊是風塵僕僕的一式俠客笑容。
「你現在住在哪裡？」老古板父親問起他這不算常見面的老弟。
「我？我就到處住啊！」父親是很老派的人，一點點的死薪水都要打好幾個死結省著花，哪經得起這種散漫的答案，突的板起了
臉孔，七叔感覺了兄長的關注，回了說：「就學校有給老師的宿舍啊，我反正就台北、台中兩地跑，自己開車，有時候高速公
路上的休息站就睡一下，這樣多自由。」
真是個怪人，就算是看在我們這種也把漂泊當浪漫的晚輩眼裡，七叔依舊是個怪人，有家有室的，就是長年不回，
他那個比他輪不到哪的老婆退休之後也把自己隱居起來了。
我們家這種鄉下老土，連離個婚都覺得不可思議。
怪的是也沒聽說七叔跟他老婆是離婚了，但就幾十年了也沒長住在一起，兒子就更不用說了，
我們老人家都這麼說：「伊那種都市人想法跟我們不一樣啦，戶口放在一起各吃各的。」
七叔有個兒子老大不小三十出頭四十了，連個樣子大家好像也拼湊不起來了。

「啊，人家他們高興就好啊，哪要像我們豬寮一樣一大家族的，都不分開老賴在一起，有夠吵的。」分明也有點道理。
表弟每提到他們這一家，就風涼話不已。
「七叔，你今年幾歲了到底？」記得上次在火鍋店裡有問過他。
「正巧六十五，很多消費都敬老的有折扣半價，但我可沒老喔。」他露出點狡黠卻分明不該屬於他這年紀的笑容。
「那也差不多要該要退休了。」父親板著臉很嚴肅的。
「我的字典裡沒有退休這兩個字欸，我現在也邊教書邊念書，應該這個學期末就可以拿到博士學位嘰。」
很開心的樣子，我那老古板父親肯定想像不出，六十五歲該退休的年紀去修個博士到底是要做沙小用的。

「後來博士有拿到嗎？」他問表弟，七叔的後事很多都是表弟幫忙張羅的。
「拿了啊，還是國立的，你七叔不是普通角色嘰。」
是啊，沒人覺得他是普通角色的。
祖父像豬一樣讓我們的祖母生了一堆小孩，小孩多到自己恐怕都叫不清楚名字了，
連七叔究竟是不是排第七的，我們說實在的也弄不明白了。主要是因為這中間好像還有些年幼早夭的，大大小小排名都搞混了。
七叔小時候家裡肯定很苦，鄉下地方，你不想種田只有一條路。

「逃，沒命的逃。」

你要想求學念書，那就得慎選父母，千萬不要投錯胎到我們家這種豬寮裡，豬寮裡只管吃飽飯，沒有求學上進這回事的。

七叔大概是小學畢業就開始了他的逃亡生涯，照表弟後來查了查的資訊是，中學就半工半讀考上師專。

「沒聽說他想當老師的，卻一直教書教到死。」表弟這大概也沒表示了什麼意見就是。

「師專就是騙錢念書啊，師專不就是公費嘛，就不用再苦苦的去打工了啊！」

「畢業了就去教書，天曉得他喜不喜歡，你阿公老愛說，一枝草一點露，到底是沙小意思我到現在也沒懂，是說你認命的等著，老天爺就會掉一碗飯到你眼前給你填飽肚子嗎？幹！天下間哪有這麼好康的事。」表弟一直待在鄉下這個豬寮也許曾經動過想逃的念頭，但究竟還是待了下來。

誰能真確的分辨，最初有人逃了有人沒逃，才有了這終究的差異，亦或者是這差異可能是逃或不逃都會是存在的。

遠天的積雨雲又換了個樣子，像隻公雞也……像隻哈巴狗，他想了想自己笑了，小時候到現在幾十年了，遠天的積雨雲翻滾著，當然不會有兩天會是一個樣子的，為什麼自己的想像卻沒有分毫的長進，儘是些雞啊狗的這些小動物，最多也就是米老鼠，都還是黑白電視提供的想像呢。

「你看那邊的雲堆起來這個樣子像是什麼？」他問表弟。

「公雞呀，哈巴狗啊，從小就是那個樣子沒變過呀。」表弟理直氣壯的不由分說。

可想，逃與不逃的小時候看這些遠天的雲朵應該都是一個樣子的，

不曉得七叔小時候看這些雲朵會像是什麼，或許是棒棒糖、米果這類的零食吧？

畢竟七叔他們更早些的童年，應該是連吃飽飯都成問題的時代。

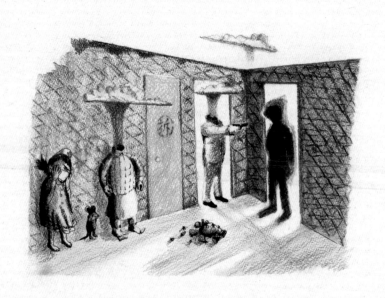

他想起Judy Collins〈Send in the clowns〉這首歌，老久了，八〇年代的歌了吧！

But where are the clowns
One who keeps tearing around
One who can't move

到現在都沒能懂得那些艱澀的歌詞，有些人逃離了命運，有些人動了一點念頭，
但想必大部分的人都沒有離開，歌裡說了Don't you love farce? But no one is there.

我們的七叔走得非常突然，他在六十六歲那年得了一個超級流感然後就走了，
像一個俠客瀟灑的離開他暫時下榻的驛站，只留下一部電腦。
「那可精采了。」表弟詭異的笑了。
因為妻小一下子失聯了，七叔很多事情都讓走得最近的表弟來張羅了，聽說咱們七叔什麼都沒留下但留下的故事是很精采的。
「到底有多精采？」家人每在聚在一起的時候都要這樣去逗遷了解七叔的表弟，聽說七叔留下來的私用電腦本來還是有密碼的，
但為了些後事手續什麼的，就還是讓表弟找專家來給破解了。都十幾年了，表弟老說裡面的機密更甚於國家安全，為了七叔的
完美俠客形象，將永遠不得解密。
當下就把一個才子因意外亡故的事情給炸成懸疑大戲了。我那老古板的父親倒不太感興趣，興趣多的是後生晚輩們，當然還有
村子裡那些閒人，都巧是七叔小時候同儕同齡的玩伴什麼的，管理這荒涼田中央塔裡的男人就是。

「你七叔人緣好啊，年年節節的來探望的人真多啊，都十幾年了，老師教學生教成這樣子就真有價值了，剛剛這個妹妹英國回來都還沒回家就過來探了，行李都還沒拆呢，揪感心欸ㄋㄟ。」很誠心的佩服了那樣。
至於，七叔電腦裡究竟有些什麼樣的綺情豔事呢？表弟都說是國家級秘密了，就讓他繼續封存下去吧！我也只是偶爾的回鄉下來，表弟說是塔裡那邊來話說有人在找七叔，我們就約了過來那樣。
「我們見過面的⋯⋯」才見面的英國回來的女人就那樣跟我說。
「咦？我一下子想不起來。」這女人年紀其實跟我也差不了多少，很有八○年代那些漂亮的女文青那個模樣。
「那時候你剛退伍，住在北邊你叔叔家那兒。」女文青說得很淡然。
「欸！那都四十年前的事情，好像有點印象⋯⋯」說是那樣，腦子還一下子榨不出什麼東西來。
「我是你叔叔大學裡的學生⋯⋯」說是叔叔，其實因為在兄弟間排行很後面，七叔年紀也沒真長我有多少，就怪不得有這年紀的紅粉知己女學生了，七叔果真人緣好。
「所以畢業以後就再也沒見過面了嗎？」我是有點明知故問的，見不見面有什麼意義呢？其實是有點在試探人家跟我家叔叔感情的厚度的，都快四十年前的事情了，突然覺得自己問的有點無聊。
「倒也沒有，本來以為畢業就要去英國，有一份工作⋯⋯」英國回來的女人也望著遠天又變化著捲起來的浮雲陷入了長長的回憶中。
「當然每個人都有自己的路要走。」趕快拉回了點現實，畢竟是自己起了一個不太好意的頭。
「跟著你叔叔工作了一陣子才去英國的。」叔叔年輕的時候確實幹過些響噹噹的正常工作。
「記得了，你那個時候經常跟在叔叔旁邊，是助理編輯吧？」歲月是有一點了，小文青已經變成了很有韻味的老文青。
「對啊，你叔叔人緣多好，像我這樣的女孩助理不知道換過幾個了？」聽不出來是不是有些埋怨的成分。
「你叔叔很辛苦。」英國回來的女人口氣淡得分辨不出情緒來。
「他們那輩的人確實都蠻辛苦的。」我是這樣覺得的。

「心很苦……」英國女人加重了些語氣。

遠天的雲朵又捲成了不同的樣子，層層疊疊的一下子也想不起來現在像是些什麼小動物了，秋天的午後，風裡有股稻田收去了之後的焦泥味。有點興致想要知道英國回來的女人看遠天這疊起來的雲朵會像是什麼？

「嗯。」實在是也回不了什麼話，你怎麼好去喚醒一個沉溺在四十年的回憶中的女人。

「你叔叔是我的啓蒙老師。」女人帶了點淺淺的笑容。

「我叔叔應該是啓蒙了很多人，我也算是一個吧！」是吧，雖然叔叔從小就老笑我慧根不夠。「雖然『Send in the clowns』也總是跟『Sam in the cloud』部分不清楚。」突然的又想起了八〇年代的那首老歌。

「現在應該分得清楚了吧？」英國女人笑了。

「是啊！但我寧可它永遠都是我自己當初想像的那個意思。」

「就好像每個人看天上的那些雲朵，解釋起來都不會一樣。」遠天的雲朵聚攏起來又散了去，任誰看了都會有不一樣的想像，這麼多年了，再去分辨叔叔是怎樣的一個人，或是他跟他的學生助理曾經有過些什麼事也沒有什麼意義了。

「你叔叔大概是年輕的時候，努力的想逃離你們這個村子，逃習慣了，就一輩子都在逃。」

是啊，現在索性就逃到另一個世界去啓蒙另一個世界的學生朋友們了。

「對啊，現在也沒有地方可以逃了，困在這村子裡又回到最初他一直想要逃離的地方了。」有點苦笑，想是叔叔當初也沒料到會有這麼苦澀的結局吧！

「所以妳去了英國就沒有再回來？」大概也只能問到這程度了。

雖然也很想了解，她後來結婚了沒有？成家了沒有？但實在也不關我的事了。

「沒有，就一直沒回來。」算不上什麼答覆，卻還是不清楚她後來是不是就一個人了。

「結婚了又離婚了，一個人沒有小孩。」女人自己全都說明了。

「呃……」有點歉意的，其實也沒有逼問人家的意思。一部掩上了的小說，泛黃了，說起來又都還是那般的內容，沒有你死我活的，少了一點守候跟等待。都凍結在四十年後的這個村子裡。不太熟的也不能去多問人家然後呢？對啊，然後呢？重要的是然後的日子總要過下去吧！

遠天的雲朵永遠都在那兒捲動著，十年前那個樣二十年以前也是那個樣。

表弟幫那塔裡的男人慢慢的把塔沿的門掩上，叔叔跟村子裡那些熟與不熟的故人們該要休息去了。

「小白兔。」表弟指著遠天的雲朵笑著說。

「是嗎？我覺得像小時候吃的那個棉花糖……」女人說。

「嗯？」本來覺得有點像是張小丑的笑臉的，卻又覺得不像。

「你說是多久了，你退伍到現在？」

「四十年了。」不算短的時間哪，是很多人的大半生了。

「所以你也跟著叔叔逃離了這個村子了？」

「我沒有喔。」表弟急著自己表白。

「是這個樣子吧，小時候覺得這個世界真的很大很大，大到想著離開就緊張得興奮不已，走著走著世界反倒變小了，一個變小了的世界逃到哪裡就都一個樣了。」確實也只能是這樣想著。

「講那麼多幹什麼？人長了腳就一直要跑路就是，地球是圓的，跑一跑不又跑回原來的地方？」表弟說的挺有哲理。

「小丑！是不是小丑？」表弟指著雲叫著。

突然又想起了那首八〇年代的老歌。

Don't you love farce？But no one is there.

生命確實是時時刻刻都在變換著它的風貌，跟遠天的雲朵那樣，稍縱即逝，下一個四十年，小白兔、米老鼠、公雞跟哈巴狗還是會在原來的那個地方翻滾著。

小丑倒是不常出現就是，但他偶爾還是會來。就像那些艱澀的歌詞那樣，有些我懂，有些……我永遠無法領會。但小丑總是會出現的，沒有小丑算什麼人生如戲呢？

幾天之後，英國回來的女人在我手機裡留了些短訊。

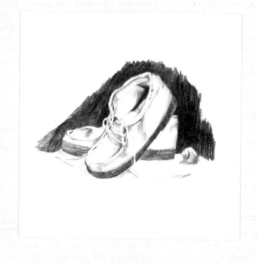

「是破鞋……那天我看見的雲朵想的其實是破鞋，不是棉花糖，
你叔叔以前老愛說自己就是雙破鞋或穿了一雙破鞋，一生都在流浪那樣。
他說，破鞋就不該屬於任何人，或是給任何人穿的，
他是多麼奇特的一個人，

是一雙任誰都很難穿得好，卻也是很難忘記的破鞋。」

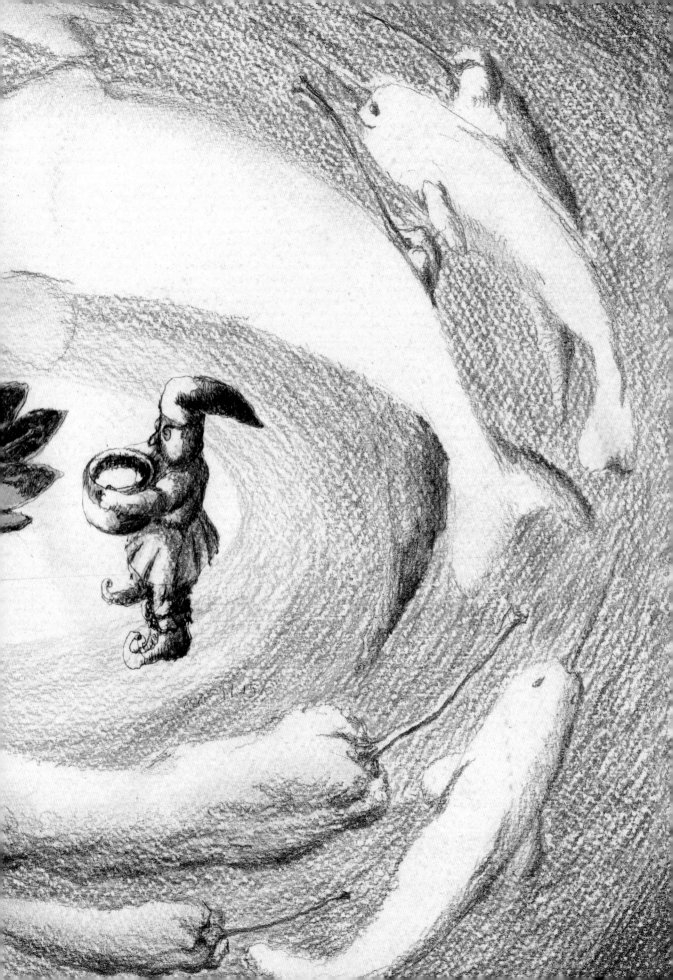

I just want a horse
with no name.

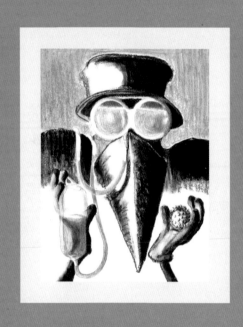

國家圖書館出版品預行編目資料

開心嗎？麗春／陳昇著. -- 初版. -- 臺北市：圓神出版社有限公司, 2021.11
80面；19×26公分. --（陳昇作品集；5）
ISBN 978-986-133-796-8（精裝）

1.繪畫 2.畫冊

947.5                                                    110015612

Eurasian Publishing Group
**圓神出版事業機構**
用心 成為 您的 閱讀 新視界

**圓神出版社**
Eurasian Press

www.booklife.com.tw                    reader@mail.eurasian.com.tw

陳昇作品集 005

# 開心嗎？麗春

作　　者／陳　昇
發 行 人／簡志忠
出 版 者／圓神出版社有限公司
地　　址／臺北市南京東路四段50號6樓之1
電　　話／（02）2579-6600·2579-8800·2570-3939
傳　　真／（02）2579-0338·2577-3220·2570-3636
總 編 輯／陳秋月
主　　編／賴真真
責任編輯／吳靜怡
校　　對／吳靜怡·林振宏
美術編輯／金益健
行銷企畫／陳禹伶·林雅雯
印務統籌／劉鳳剛·高榮祥
監　　印／高榮祥
排　　版／莊寶鈴
經 銷 商／叩應股份有限公司
郵撥帳號／18707239
法律顧問／圓神出版事業機構法律顧問　蕭雄淋律師
印　　刷／國碩印前科技股份有限公司
2021年11月　初版

定價 490 元　　　　　ISBN 978-986-133-796-8